Bruno **Carbonnet**

Association Française d'Action Artistique

Ministère des Affaires Étrangères

Ministère de la Culture
et de la Communication

Département
des affaires
internationales

Cet ouvrage est coédité par le ministère de la Culture et de la Communication (Centre national des arts plastiques et Département des affaires internationales) et le ministère des Affaires étrangères (Association française d'action artistique), avec le concours de la Sous-Direction du livre et de l'écrit.

Catherine Strasser

Bruno Carbonnet

Hazan

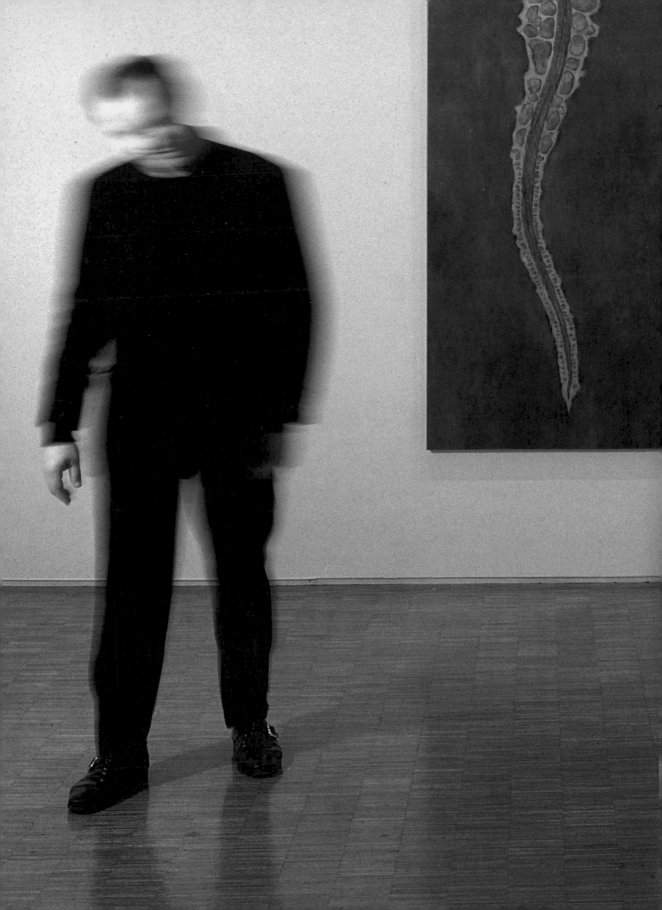

Tableau, anatomie savante

Ce texte s'attache à suivre chronologiquement le parcours de l'artiste en plaçant le spectateur au plus près des œuvres, pour le conduire peu à peu à une mise en perspective de ce travail, de ses références et de son projet.

Emblématique, la pièce intitulée *43, rue La Bruyère* inaugure et annonce le travail mené par Bruno Carbonnet depuis dix-sept ans. Son titre désigne l'adresse d'un appartement privé où se réunirent quelques artistes, pendant la biennale de Paris de 1980, pour une brève exposition.

Indissociable du lieu, l'œuvre se situe sur une vitre, symétriquement placée entre deux salons de réception dont les miroirs se renvoient son image à l'infini. L'image sérigraphiée reproduit le *Dessinateur à la femme couchée* de Dürer, qui illustre sa méthode pour dessiner un nu[1]. Au-dessous de l'image, Carbonnet reproduit la grille dont l'usage est démontré dans le dessin. Il s'agit d'une image fondatrice de la peinture occidentale. Elle en réunit la part intellective, scientifique et la part physique, sensuelle. Débordant l'ordre de la démonstration géométrique – dont le point de fuite est le sexe du modèle –, le point de vue du dessinateur se trouve identique à celui de Courbet dans la fameuse *Origine du monde*, dont la réapparition au début des années quatre-vingts fit sensation.

Au même moment, la peinture figurative est majoritairement soutenue par le marché sur les scènes artistiques européennes et américaines. La biennale de Paris se fait en partie l'écho de cette situation mais, là aussi, Carbonnet, qui y participe, est en retrait.

Dans le registre du dessin et de l'installation, ses premiers travaux manifestent une distance réflexive par rapport à ce contexte. Ils expriment avant tout le commentaire interrogatif d'un jeune artiste sur la place et le sens de l'art. Généralement liés, ou même suscités par le lieu et l'occasion de leur apparition (exposition, publication), ils ont en conséquence une existence éphémère.

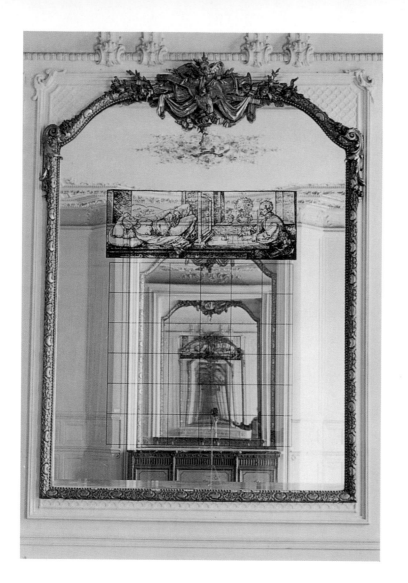

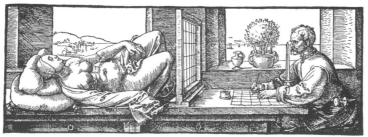

43, rue La Bruyère, 1980.
Albrecht Dürer, Dessinateur à la femme couchée, 1538.

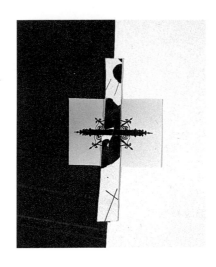

Peinture (détail), 1984.

43, rue La Bruyère partage ces caractéristiques (qui vont peu à peu s'effacer) tout en introduisant des préoccupations particulières dont la permanence prend rétrospectivement tout son sens et confère à cette pièce sa portée inaugurale.

La première de ces préoccupations est la forte présence de l'image qui, pour discret que soit son espace, est inévitablement visible de tous les points de l'exposition. Ensuite vient l'attachement à une image, une parole fondatrice : attachement à une image de nature scientifique, au sous-entendu sexuel. Enfin, en retraçant la grille qui surmonte l'image représentée, Carbonnet opère un redressement à quatre-vingt-dix degrés du plan et place le spectateur dans l'exacte situation perspective décrite par Dürer, soit face à « une coupe plane et transparente des rayons qui vont de l'œil à l'objet qu'il voit ».

Or, la question de la coupe, comme celle du lien physique établi par la perception entre l'œil et l'objet, articulent l'essentiel des travaux à venir de Carbonnet.

Dispositions

En 1985, les *Peintures* manifestent une nouvelle position de l'artiste. Il s'agit d'une série de cinq collages, sur un fond divisé verticalement en deux parties : l'une de toile noire et l'autre de papier blanc. Un motif central est constitué par collage d'éléments picturaux ou graphiques récupérés parmi des « restes d'atelier » : dessins, reproductions de tableaux. Certains signes se répètent, qui sont liés à l'iconographie chrétienne comme la croix (motif central, ou détail d'une reproduction), mais Carbonnet les manie alors comme les signes et les stéréotypes de la peinture, sur laquelle il s'interroge sans encore la pratiquer véritablement.

Le titre de cette série annonce bien la nature de son interrogation : malgré la monochromie et le procédé du collage, la question de la peinture est engagée. Entre-temps, la visite du dôme d'Orvieto, avec la découverte des fresques de Signorelli, a ébranlé les positions de Carbonnet, fondées avant tout sur la critique d'une peinture à la mode du temps, euphorique

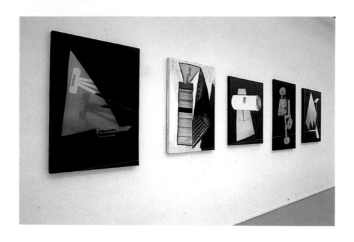

Ateliers 86, ARC-Musée d'art moderne
de la Ville de Paris, 1986.

et spontanée, sans qu'il se satisfasse totalement du modèle des générations précédentes. À leur égard il a produit, juste avant les *Peintures*, une pièce ironique et complice sous le titre *La Vallée des artistes conceptuels* dans laquelle une carrière de marbre repeinte figure, vue d'avion, une cité d'un autre âge.

Vers 1985, Bruno Carbonnet utilise également des images scientifiques trouvées dans des revues spécialisées, qu'il maroufle sur des toiles montées sur châssis. Le tableau est abordé et le collage devient de moins en moins visible.

La participation aux ateliers de l'ARC-Musée d'art moderne de la ville de Paris en 1986 est l'occasion d'un nouvel ensemble de tableaux, sans titre. Cette fois, le collage est préalable à l'opération du tableau : le matériau premier se constitue de négatifs découpés et assemblés à l'agrandisseur. C'est donc une surface unifiée qui, marouflée et tendue sur châssis, sert de support à la peinture. Les négatifs, découverts dans une poubelle et réutilisés, ne signifient pas l'indifférence de l'artiste à l'image. D'une manière générale dans cette période, si les images sont récupérées, elles n'introduisent pour autant aucune dimension aléatoire : trouvées parce qu'elles sont cherchées (à des sources très variées), puis choisies précisément, elles représentent dans ce cas des objets utilitaires – machines, valises, matelas – reproductibles industriellement. Le châssis très épais en renforce la dimension objectale et mécanique. Les effets de composition axent principalement les manifestations lumineuses, parfois contradictoires, du montage des négatifs noir et blanc. La peinture à son tour se pose comme cache ou, alternativement, comme révélateur, aux tons rouge-brun-vert assourdis. La composition cruciforme resurgit.

Cette composition cruciforme s'imposera dans la série que Bruno Carbonnet appelle aujourd'hui le *Chemin de croix*, exposée intégralement dans la sélection française de la biennale de São Paulo en 1987. Une vingtaine de pièces déclinent une image matrice, résultant elle-même

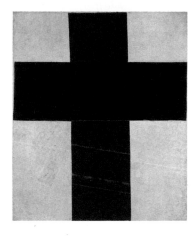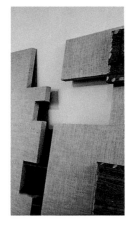

Kazimir Malevitch, Croix,
1921-1927.

Vue d'atelier.

Sans titre, 1987.

d'un dispositif complexe : une croix, soit la mise à plat d'une chambre noire cubique, enregistre sa propre image par l'intermédiaire d'une caméra vidéo orientée sur elle et reliée à un moniteur émettant son image. La photographie est donc le résultat sensible de la luminosité de l'écran.

Cette matrice donne ensuite lieu à un travail proche de l'icône. L'image, marouflée sur bois, parfois recadrée, est recouverte partiellement de zones peintes en matière ; parfois le châssis, lui-même découpé, emboîte des fragments d'images photographiques. Ces surfaces découpées et imbriquées produisent un espace coulissant où les recouvrements, les phénomènes de discontinuité – de l'image, de la matière – ne vont pas sans violence, violence encore activée par le rouge qui les ponctue.

La stabilité de l'ensemble s'appuie littéralement sur une bande peinte à même le mur où sont accrochés les tableaux.

Si Carbonnet l'eût alors nié, la référence à Malevitch s'impose aujourd'hui. L'impact des peintures de ce dernier, montrées à plusieurs reprises à Paris[2], mais également celui des photographies de ses expositions qui circulent à ce moment-là ont frappé cette génération.

La multiplication des matériaux et des procédés, la complexité du dispositif initial dissous dans l'image, la diversité des références, ont ici pour fin la création d'une image énigmatique – forme de stabilisation d'un désordre. La complexité de la mise en œuvre vise la complexité de l'effet, que Carbonnet poursuit ensuite par d'autres moyens.

La même année, quelques images plus sages livrent d'autres clés sur les recherches de l'artiste. Dans le cadre d'un travail sur la fabrication de la peinture[3], Carbonnet découvre l'aspect artisanal et archaïque de celle-ci, lors de visites de l'usine Lefranc-Bourgeois.

La composante organique des matériaux de référence l'impressionne : brun de momie, gomme du Sénégal, noir d'ivoire, jaune indien… Moins d'une dizaine de pièces font état de ce nouveau registre : par les techniques de la gravure (linogravure, lithographie, pointe sèche), elles

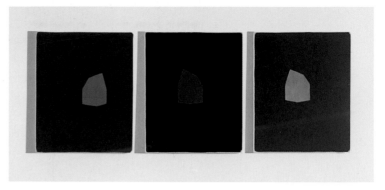

Tube (détail), 1987. *Maisons, 1989.*

représentent les outils (tube, mélangeur de pigment) très littéralement ou reproduisent, écrits à l'envers, les noms : « sépia », « résidu de l'urine de bœuf hindou nourri avec des feuilles de manguier », sur un fond couleur à la fois de terre et de chair. La seule dureté est celle de la technique. Si la fabrication est manuelle, elle donne par mimétisme un cadre à l'écriture du gaucher. Par le phénomène d'inversion qui la caractérise, la gravure – comme la photographie, mais autrement – produit la surprise, une forme de révélation. Sa dimension spéculative (penser à l'envers) reste cependant attachée à la main – attachement corporel redoublé ici de la mise en avant des produits du corps, humeurs qui constitueront plus tard l'un des sujets de ce travail.

Coupes

Au début de 1988, Carbonnet dégage une forme d'unité de l'image en assumant pleinement les procédés picturaux à partir d'un archétype : l'image de la maison. Le minimum signifiant retenu : son contour et le tracé constructif partant des bords du tableau, tracé qui reste visible sous la première couleur liquide, essuyée.

D'autres plages de couleurs cernent le motif central et se superposent, produisant un halo dont l'effet est encore renforcé par le blanc des bords qu'il n'atteint jamais complètement. La série met en jeu des moyens simples : sur des châssis classiques, la technique à l'huile permet de donner toute sa luminosité à la couleur. La règle du travail consiste à ne jamais passer plus d'un jour sur un tableau, travaillé horizontalement. Un tableau de plus pour un jour de plus, la pratique s'enchaîne à la vie – ou l'inverse. Car la maison ne se présente pas comme seul prétexte à la construction perspective. Demeurer c'est aussi rester, durer. Socialement, l'identité s'attache à la maison.

De motif central elle devient ici l'image d'un centre – à la fois objet géométrique et espace d'un corps, auquel le traitement de la couleur et de la matière donne sa respiration. La couleur ne fait pas l'objet d'une analyse scientifique ; employée pour la première fois largement et

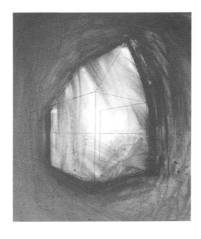

Maison (détail), 1988. *Encore un effort (détail), 1990.*

librement (Carbonnet, à ce moment, parle de « faire ses gammes »), elle joue sur des combinaisons sensibles, déterminées par la perception. Le dessin, rendant l'abri transparent, le transforme en matrice qui montre son intérieur et son extérieur dans le même temps ; le temps du tableau. Ayant atteint cette concordance des temps, Carbonnet trouve là l'unité du tableau à l'égal de ce qu'il représente : le lieu par excellence.

La trentaine de tableaux retenus, sur un peu plus d'un an de travail, donne l'occasion d'une très juste exposition où l'ensemble réuni est montré durant vingt-quatre heures avant d'être dispersé[4]. Par cette série, la plus modeste dans ses moyens et la plus efficace jusqu'alors, Bruno Carbonnet signifie son ambition picturale.

Une fois le tableau assumé, la nature des images qui se manifestent dans la peinture se distingue des premiers travaux. Les pôles d'intérêt, les références qui continuent de traverser l'œuvre, abandonnent le registre du commentaire pour celui de l'imaginaire. Les associations, moins contrôlées, moins didactiques, s'enrichissent d'une complexité et d'un mystère qui se substitue ainsi à l'énigme première. Il faut comprendre ainsi l'engagement pictural de Bruno Carbonnet, au-delà de la matérialité d'un médium.

Encore un effort, titre un squelette recroquevillé sur un fond tourbillonnant rouge. Pour ce grand format, comme pour les plus petits tableaux réalisés juste après les maisons, il existe une analogie entre ce que le tableau montre, ce qu'il représente et ce qu'il signifie comme objet culturel. La référence sadienne de l'intitulé le rappelle. C'est donc très exactement à un effet de réel que prétendent ces peintures, dans toute leur ambiguïté. Structure dépouillée de sa chair et flottant sur son sang, ce tableau tient encore de la métaphore.

Alors qu'au même moment, ceux que l'artiste réunit sous le nom générique de « contenants » engagent un rapport d'identification par retournement au réel. *Vrai*, œil exorbité, de

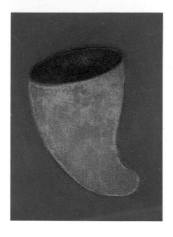
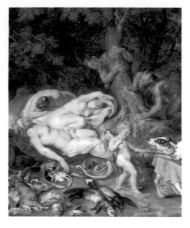

C'est sale (détail), 1989.

Rubens et Brueghel de Velours, Diane
et ses nymphes (détail), vers 1630.

profil sur fond orange, réminiscence du plan à quatre-vingt-dix degrés de Dürer, renvoie à cette injonction de Lacan que Carbonnet aime citer : « N'oublions pas cette coupe qu'est notre œil.[5] » La coupe, parce qu'elle sépare, permet de voir en deux dimensions, tout comme elle distingue ce qu'elle contient en le séparant : c'est l'exercice du tableau. Exercice démontré par sa représentation à plusieurs reprises : bleu azur contenu par brun terre, blanc laiteux sur fond azur, sphères sectionnées, bols archaïques des tortures infernales. Plus explicitement, une corne d'abondance-fourreau, *C'est sale*, nous ramène à l'iconographie des nymphes et faunes qui hantent la peinture. On donnera pour exemple ce trophée au côté des nymphes endormies : la corne caressée d'une main ensommeillée voisine avec les animaux dont le sang suinte parmi plumes et poils, pendant que le satyre, dans la position maintenant canonique du dessinateur de Dürer, observe l'objet de son désir. Ou *Quelque chose de confus*, matrice linogravée dont seule la couleur jaune déplace l'effet de toison convergeant vers un trou bleu.

Avec des petits bruits n'évoque pas moins l'ultime destination du corps, boîte à sa proportion, dont la « dalle » semble flotter comme une promesse de la résurrection des corps – dans la peinture, revanche de la matière.

Avec des petits bruits, 1989.

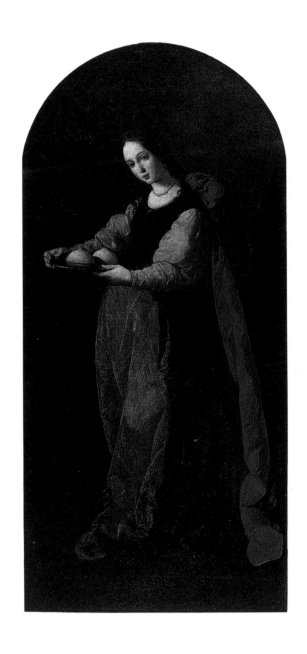

Francisco de Zurbarán, Sainte Agathe,
1630-1635.

Théo...

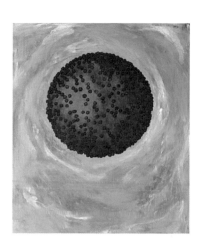

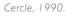

Cercle, 1990. *Monstre, 1991.*

série

men

la ro

sont

rend

sins

trou

qui

hum

ou o

table

part

tiqu

de s

rega

les

mor

nua

son

réa

sior

ince

trav

Fragments parés

L'image et le signe de la coupe, dont l'unité matériologique du tableau renforce les effets de représentation symbolique, trouvent une plus grande précision, à la suite des contenants ou presque simultanément.

Jusqu'au XXᵉ siècle, à l'exception remarquable de Goya puis de Géricault qui les consacre sujets à part entière, les représentations de corps morcelés, ouverts, sont liées à deux catégories iconographiques : médicale avec les leçons d'anatomie (corpus restreint) et majoritairement religieuse avec les martyres. Parmi eux, deux saintes pourtant populaires ont été peu figurées, sans doute à cause du caractère « inesthétique » de leur atteinte : Lucie a les yeux arrachés, Agathe les seins tranchés. Zurbarán les représente, chacune portant ses attributs sur un plat.

Dans ce passage au registre plus direct de la corporalité et des humeurs, un étrange tableau de 1990, *Cercle*, joue sur le contenant-contenu : au premier regard sphère rougeoyant sur fond bleu, puis rapidement composition cellulaire de la matière, rayonnement agressif de la structure – un virus, le virus. *Monstre*, au format exagérément vertical, porte à l'échelle d'un animal préhistorique, un dessin microscopique. La tension due au changement d'échelle est relayée par l'accord coloré vert-violet avec des éclats blancs. La variation d'échelle et de registre chromatique est l'un des enjeux de l'exposition qui réunit ces peintures et les « contenants[6] ».

L'expressivité anatomique s'annonce clairement avec *Humeur*, masse blanchâtre posée au doigt sur un fond violacé. *Paysage* décline une géographie tumorale et volcanique, au bord de l'explosion. Or ces images de l'intérieur du corps, inspirées de la biopsie comme de la déjection, dégagent une froideur plus esthétique que clinique. Libre dans le faire du peintre, Carbonnet offre à tous ces tableaux une forme de préciosité de la matière : la peinture est l'écrin de la

repr
den
cen
niqu
logi
por

par
mys
par

ou

Ca
gra
tés

les
Ma
Fo
cre
sû
cir
as

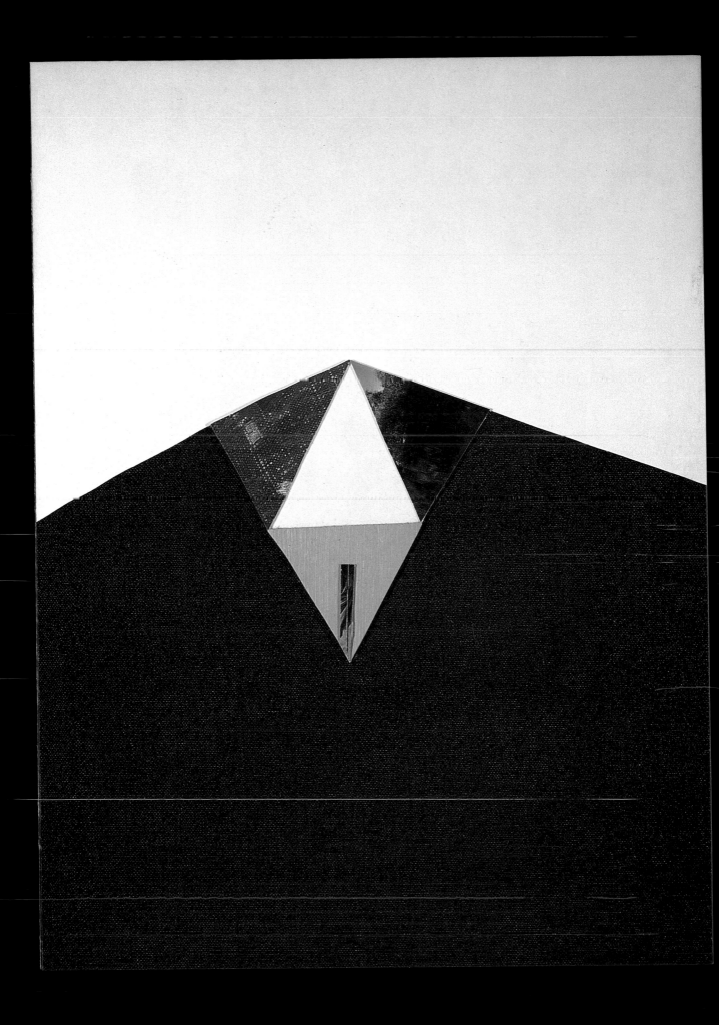

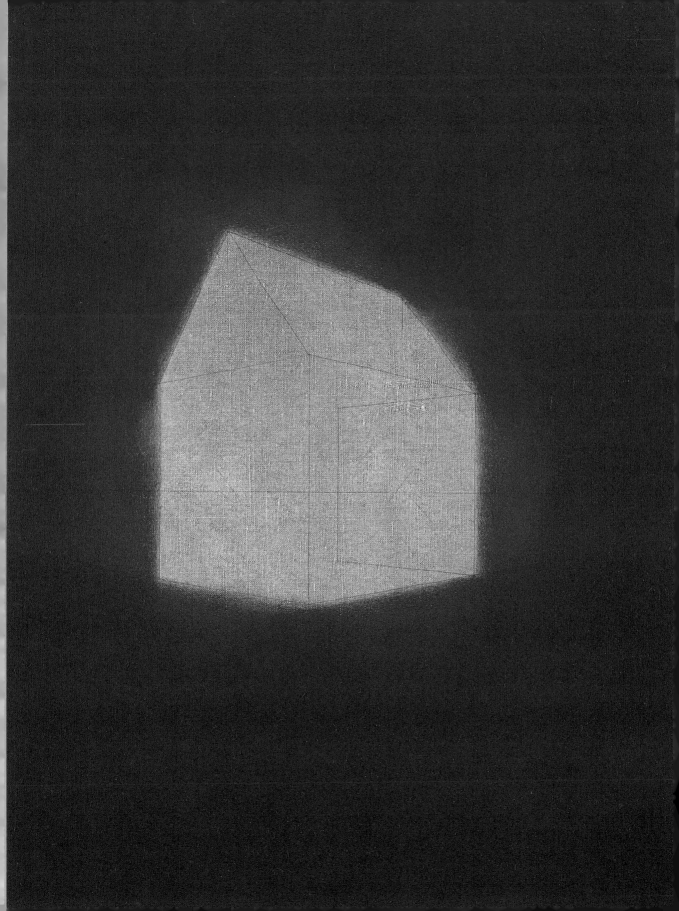

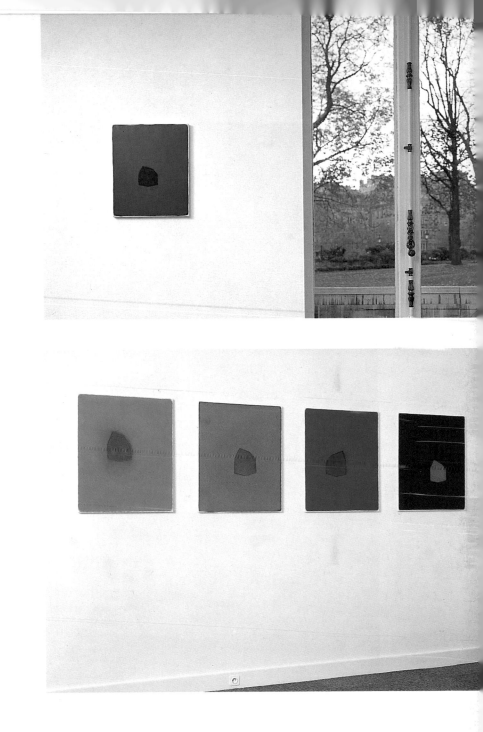

Vues de l'exposition Rouge, vert et noir,
Centre national des arts plastiques, Paris, 1989.

Ci-contre : Sans titre (détail), 1988.

Mouvements x 2, centre Georges-Pompidou, Paris, 1991.

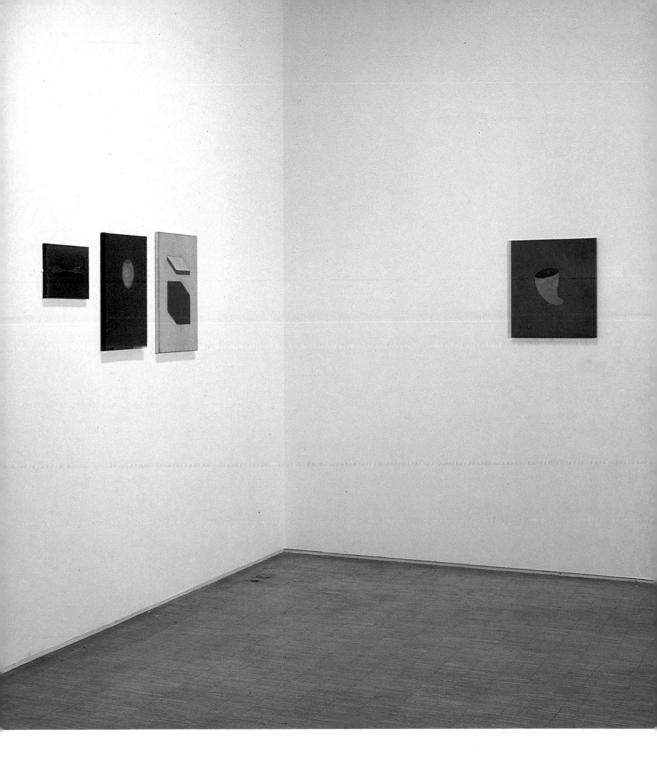

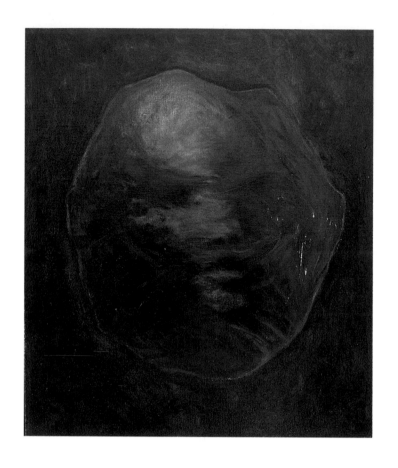

Tête, 1991.

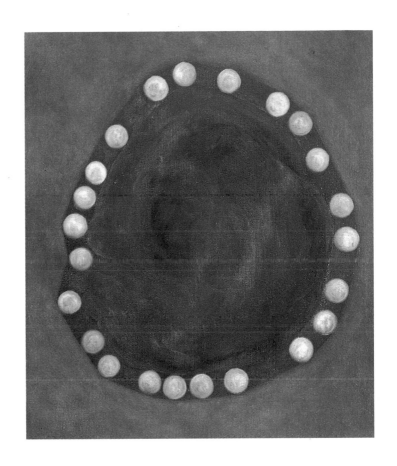

L'Avaleur, 1992.

Body Trap, 1991.
À gauche, en cours de réalisation ; à droite, achevé.

Body Trap / Nature, 1991-1994.

Body Trap, 1991. *Body Trap, 1991.*